传世碑帖精选

［第三辑·彩色本］

虞世南孔子庙堂碑

墨点字帖／编

长江出版传媒

湖北美术出版社

虞世南（五五八—六三八），字伯施，隋唐书法家、文学家、诗人。越州余姚（今浙江慈溪）人。官至秘书监，封永兴县公，故世称『虞永兴』。工书法，擅楷书、行草书。得智永和尚亲传，继承了王羲之笔法。与欧阳询、褚遂良、薛稷合称『初唐四大家』。其笔致圆融道劲，外柔内刚，沉厚安详。

《孔子庙堂碑》又称《夫子庙堂碑》，虞世南六十九岁时撰文并书。原碑立于唐贞观七年（六三三），碑高二百八十厘米，宽一百一十厘米，楷书，三十五行，满行六十四字。碑额篆书阴文『孔子庙堂之碑』六字。碑文记载唐高祖五年（六二二）封孔子二十三世后裔孔德伦为褒圣侯及修缮孔庙之事。此碑现存刻石有两块，一块是宋代王彦超刻于陕西西安，俗称《西庙堂碑》，现存陕西省博物馆。另一块元代刻，俗称《东庙堂碑》，现存山东成武县。前者字较肥，后者较瘦。本书所用拓本，为清代李宗瀚旧藏本，被誉为唐拓本，但究竟为何时所拓，难以确定。

此碑笔法圆劲秀润，平实端庄，笔势舒展，用笔含蓄内敛，气息宁静浑穆，一派平和中正气象，是初唐碑刻中的杰作，也是历代金石学家和书法家公认的虞书妙品。

孔子廟堂之碑

太子中舍人行

著作郎臣虞世

南奉

1

勒一

勒

司

徒

并

州

牧

太

并

書

子

左

千

牛

率

撿

校

安

北

大

都

2

微臣属书东观。预闻前史。若乃知几

微相王旦书碑

观臣属书东

闻前史若乃知几

其神。惟睿作圣。玄妙之境。希夷不测。然则三五迭兴。典坟斯著。神功圣跡（迹）。

其神惟睿作聖玄

妙之境希夷不測

然則三五迭興

墳斯著神功聖跡

可得言焉。自肇立书契。初分図象。委裘垂拱之风。革夏翦（剪）商之业。虽复质

可僻言焉自肇立書
契初分図象
委裘垂拱之風
革夏翦商之業雖復質

文殊致。进让罕同。靡不拜洛观河。膺符受命。名居域中之大。手握天下之

图象雷電以立威
刑法陽春而流惠
澤然後化漸八方
分行四海未有偃

息鄉黨栖遲洙泗

不預帝王之錄遠

跡骨史之儔而德

侔覆載明

挺生德而降灵。禀（禀）生德而降灵。载诞空桑（桑）。自标河海之状。才胜逢掖。克秀尧禹之姿。

挺禀生德而降
灵载诞空桑自
标河海之状才
胜逢掖克秀尧
禹之姿

知微知章。可久可大。为而不宰。合天道于无言。感而遂通。显至仁于藏用。

祖述先圣。宪章往哲。夫其道也。固以孕育陶均（钧）。苞含造化。岂直席卷八代。

并吞九丘而已哉

虽亚圣邻

几之智仰

之而弥

远亡吴

霸越之辩谈之而

不及。于时天历浸微。地维将绝。周室大坏。鲁道日衰。永欸（叹）时艰（艰）。实思濡足。

不及于时天应浸

微地维将绝周室窒

大坏鲁道日衰永

欸时囏实思濡足

之后。固知栖遑弗已。志在于求仁。危逊从时。义存于拯溺。方且重反淳风。

18

龟於石函集隼
於金椟隔舟晓
專車能對識罔象
之在川明商羊之

兴雨。知来藏往。一以贯之。但否泰有期。达人所以知命。卷舒唯道。明哲所

20

以周身。牗（羑）里幽忧。方显姬文之德。夏台羁绁。弗累商王之武。陈蔡为幸。斯

之謂
欤於
是自
衛反
魯刪
書定
樂贊
易道
以測
精微
修春
秋以
正褒
眊故

能使紫微降光。丹书表瑞。济济焉。洋洋焉。充宇宙而洽幽明。动风云而润

能使紫微降光丹

書表瑞濟濟焉洋

洋焉充宇宙而洽

幽明動風雲而潤

江海。斯皆纪平竹素。悬诸日月。既而仁兽非时。鸣鸟弗至。哲人云逝。峻嶽（岳）

至 仁 素 江
哲 獸 懸 海
人 非 諸 斯
云 時 日 皆
逝 鳴 月 紀
峻 鳥 既 乎
嶽 弗 而 竹

24

已隤。尚使泗水却流。波澜不息。鲁堂余响。丝竹犹传。非夫体道穷神。至灵

知化其孰能与

此我母時寢後遺

芳燕絕法被區中

道濟天下反金冊

斯误。玉弩载惊。孔教已焚。秦宗亦坠。汉之元始。永言前烈。襄（襄）成爰建。用光

烈　滋　教　斯

襄　之　巳　誤

成　元　焚　玉

爰　始　秦　弩

　　永　宗　載

用　言　亦　驚

光　前　隆　孔

祀典魏之黄初式遵故訓宗聖疏爵允緝舊章金行水德亦存斯義而晦

28

明迺一。屯亨遞有。筐筥苹蘩。与时升降。灵宇虚庙。随道废兴。精炎失御。蜂

明迺一屯亨遞有

筐筥蘋蘩與時外

降靈宇虛廟随道

廢興精炎失御蜂

飛蜎起羽檄交馳

猯湛道息屋壁盤築

蔵書之所階基絶

幽丈之窖五禮六

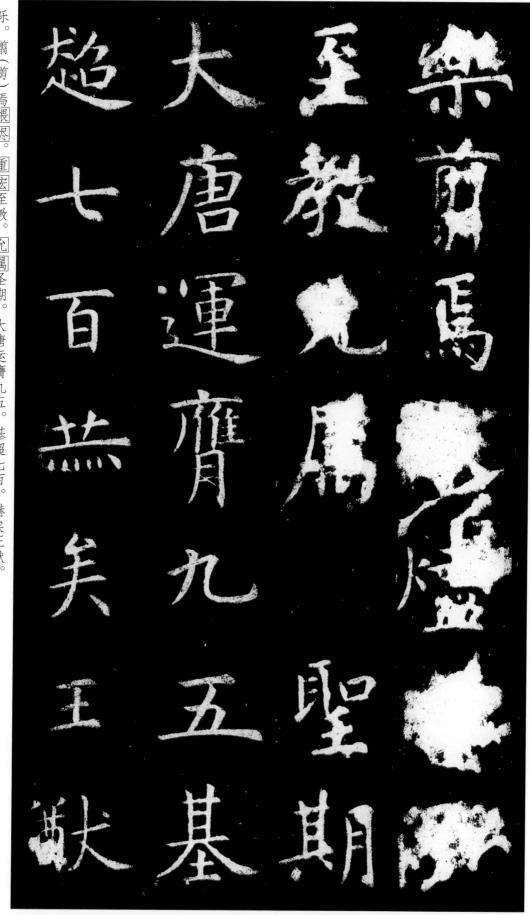

乐。翦（剪）焉煨烬。重宏至教。允属圣期。大唐运膺九五。基超七百。赫矣王猷。

乐翦焉煨烬重宏至教允属圣期大唐运膺九五基超七百赫矣王猷

地	钦	烈	蒸
廼	明	无	我
聖	睿	得	景
廼	哲	稱	命
神	粲	焉	鸿
允	天	皇	名
文	兩	帝	哉

32

允武。经纶云始。时惟龙战。爰整戎衣。用扶兴业。神谋不测。妙算（算）无遗。弘济

兄武經綸

惟龍戰爰

用扶興

測妙算無

遁神

弘

云

時

艰难。平台区宇。纳苍生于仁寿。致君道于尧舜。职兼三相。位揔（总）六戎。玄珪

三睠命吹万嵃仁

事踰恒典於是在

門之錫禮優往代

乘石之尊朱尸粱

克隆帝道丕承鸿

业明玉镜以式九

图席萝图而御六

辩龛奉上玄肃恭

清庙。宵衣昊（旰）食。视膳之礼无方。一日万机。问安之诚弥笃。孝治要道。于斯

清廟宵衣旰食視

膳之禮無方一日

萬機問安之誠弥

萬孝治要道於斯

为大故能使地平

天成風淳俗虞日

月所照無思不服

憬彼獫戎為患自

右周道再

古。周道再興。仅得中筭（算）。汉图方远。才闻下册（策）。徒勤六月之战。侵轶无厓。空

盡貳師之兵馮凌

滋甚睦皇威所被

犁睦空山盡

漠嵦命庭充

仞薰街。填委外厩。开辟已来。未之有也。灵台偃伯。玉关虚候。江海无波。烽

仞薰街

填委外厩

開辟已
未之有
也

靈臺
偃伯
玉關

盧候
江海
無波

燧息警。非烟浮汉。荣光莫河。楛矢东归。白环西入。犹且兢怀夕惕。驭朽纳

燧息警

非煙浮漢

榮光莫河

楛矢東歸

白環西入

犹且兢懷夕惕

馭朽納

隍。卑宫菲食。轻徭薄赋。斲（斫）瑂（雕）反（返）朴。抵璧藏金。革舄垂风。绨衣表化。历选列

辟。旁求遂古。克己思治。曾何等级。于是眇（渺）属（瞩）圣謩（谟）。凝心大道。以为括羽

辟求遂古克己

思治曾何等級

是眇屬聖謩凝

心大道以為括羽

成器。必在膠（胶）雍。道德润身。皆资学校。矧廼（乃）入神妙义。析理微言。厉以四科。




明 其 内 教 懿 德 闿
风 垂 袞 斯 逺 而 栋
宇 弗 脩 宗 祧 莫 嗣
用 纤 聴 覽 爰 發

明其七教。懿德高风。垂袞斯远。而栋宇弗脩（修）。宗祧莫嗣。用纤听览。爰发

为襃（襃）圣侯。乃命经营。惟新旧阯（址）。万雉斯建。百堵皆兴。揆日占星。式规大壮。

48

凤甍骞（骞）其特起。龙桷俨以临空。霞入绮寮。日晖丹槛。窅窅崇邃。悠悠虚白。

凤甍骞其特起。龙桷俨以临空。霞入绮寮。日晖丹槛。窅窅崇邃。悠悠虚白。

49

模形写状。妙绝人功。象设已陈。肃焉如在。握文履度。复见仪形。凤跱龙蹲。

模形寫狀

功象誤已

如在撥文

幽儀形凰

妙絕人

陳肅焉

跱飛廄復

跱蹲

猶臨咫尺莞爾微

笑若聽武城之絃

怡然動色似

韶之響襜襜盛服

於 而 容 既
仲 速 仍 仲
春 神 觀 由
令 其 衛 侃
序 何 賜 侃
時 遠 不 禮
和 至 疾 賜

京洲皎染璧池圆

流若镜青苾槐市

揔翠成帷清涤玄

酒致敬於兹日合

製餘古舞

金暇皇糴

鏡遍上終

述詠以絶

一群幾於

萬籍覽終

述乃永

鉴戒。极圣人之心。弘大训之微旨。妙道天文。焕乎毕备。副君膺上嗣

鉴戒极

聖人之

弘大訓之微

妙道天文焕乎

畢備副君膺上嗣

之尊。体元良之德。降情儒术。游心经艺。楚诗盛于六义。沛易明于九师。多

之尊體元良之德降情儒術遊心經藝楚詩盛於六義沛易明於九師多

56

士伏膺。名儒接武。四海之内。靡然成俗。怀经鼓箧。摄齋趋奥。并（并）镜云披。俱

士
伏
齊
名
儒
俊
武

四
海
之
内
靡
然
成

俗
恢
經
鼓
箧
攝
齋

超
奥
並
鏡
雲
披
俱

餐泉涌。素丝既染。白玉已彫（凋）。资覆匮以成山。导涓流而为海。大矣哉。然后

58

知達學之為貴而
弘道之由人也國
子祭酒楊師道等
偃玄風於聖世聞

至道于先师。仰彼高山。愿宣盛德。昔者楚国先贤。尚传风范。荆州文学。犹

镌哥（歌）颂。况帝京赤县之中。天街黄道之侧。聿兴壮观。用崇明祀。宣文教于

六學闡皇風於

千載安可不贊述

徽猷被之雕篆乃

抗表陳奏請勒貞

碑。爰命庸虚。式扬茂实。敢陈舞咏（咏）。廼（乃）作铭云。景纬垂象。川嶽（岳）成形。挺生

聖德寔（实）稟（禀）英灵。神凝气秀。月角洙庭。探赜索隐。穷几洞寔（冥）。述作爰俻（备）。丘坟

聖德寔稟英靈神凝氣秀月角洙庭探賾索隱窮幾洞寔述作爰俻丘墳

64

咸纪。表正十伦。章明四始。系缵羲易。书因鲁史。懿此素王。邈焉高轨。三川

削

弱

六

國

從

衡

鶺

首

兵

利

龍

文

鼎

輕

天

垂

伏

鼈

海

躍

長

鯨

解

㒺

去

佩

書

爐

儒坑。篡尧中叶。追尊大圣。乃建襃（褒）成。膺兹显命。当涂创业。亦崇师敬。胙土

儒

坑

篡

堯

中

葉

追

尊

大

聖

乃

建

襃

成

膺

兹

顯

命

當

塗

創

業

亦

崇

師

敬

胙

土

缺戎夏友　禮亡學廢風頹雅　晋崩離維傾柱折　錫圭禮容斯盛有

馳星　分

地裂。蘋（苹）藻莫奠。山河已絶。隋（随）风不竞。龟王沦亡。樽俎弗习。干戈载扬。露霑（沾）

習干戈載揚露霑

龜王淪亡樽俎弗

河已絶隨風不競

地裂蘋藻莫奠山

王道赫赫赫玄功茫

大唐撫運率繇縣

文継絶期之會昌

闕里麦秀邹郷修

茫天造。奄有神器。光临大宝。比蹤（踪）连陆。追风炎昊。于铄元后。膺图拨乱。

茫
天
造
奄
有
神
器

光
臨
大
寶
比
蹤
連
鑠

陸
追
風
炎
昊
於
鑠
連

元
后
齊
圖
撥
亂

天地合德人神攸赞麟凤为宝光华在旦继圣崇儒载修轮奂义堂弘敞

经肆纤萦。重栾雾宿。洞户风清。云开春牖。日隐南荣。铿眩钟律。䤾絜（洁）盨明。

経肆纤萦重药雾

宿洞户风清云開

春牖日隐南榮鏗

眩钟律䤾絜盨明

容范既俻（备）。德音无致。肃肃升堂。莘莘让席。猎缨访道。横经请益。帝德儒风。

容範既俻德音無

戢肅惠莘堂莘莘

讓席獵纓訪道橫

經請益帝德儒風

永宣金石。

图1 《欧阳询九成宫》局部欣赏

回执地址：武汉市洪山区雄楚大街268号省出版文化城C座603室
邮　　编：430070
收 信 人：墨点字帖编辑部

有奖问卷

　　亲爱的读者，非常感谢您购买"墨点字帖"系列图书。为了提供更加优质的图书，我们希望更多地了解您的真实想法与书写水平，在此设计这份调查表，希望您能认真完成并连同您的作品一起回寄给我们。

　　前100名回复的读者，将有机会得到老师点评，并在"墨点字帖微信公众号"上展示或获得温馨礼物一份。希望您能积极参与，早日练得一手好字！

1. 您会选择下列哪种类型的书法图书？（请排名）＿＿＿＿＿＿＿

　　A.毛笔描红　B.书法教程　C.原碑帖　D.集联　E.篆刻　F.鉴赏与研究　G.书法字典　H.其他

2. 在选择传统碑帖时，您更倾向于哪种书体？请列举具体名称。

＿＿＿＿＿＿＿＿＿＿＿＿＿＿＿＿＿＿＿＿＿＿＿＿＿＿＿＿＿＿＿＿＿＿＿＿＿＿

＿＿＿＿＿＿＿＿＿＿＿＿＿＿＿＿＿＿＿＿＿＿＿＿＿＿＿＿＿＿＿＿＿＿＿＿＿＿

3. 您希望购买的字帖中有哪些内容？（可多选）

　　A.技法讲解　B.章法讲解　C.作品展示　D.创作常识　E.诗词鉴赏　F.其他＿＿＿＿＿＿

4. 您选择毛笔字帖时，更注重哪些方面的内容？（可多选）

　　A.实用性　B.欣赏性　C.实用和欣赏相结合　D.出版社或作者的知名度　E.其他＿＿＿＿

5. 您希望购买的原碑帖与集联类图书，是多大的开本？

　　A.16开（210×285mm）　B.8开（285×420mm）　C.12开（210×375mm）

6. 您购买此书的原因有哪些？（可多选）

　　A.装帧设计好　B.内容编写好　C.选字漂亮　D.印刷清晰　E.价格适中　F.其他＿＿＿＿

7. 您每年大概投入多少金额来购买书法类图书?每年大概会购买几本?

＿＿＿＿＿＿＿＿＿＿＿＿＿＿＿＿＿＿＿＿＿＿＿＿＿＿＿＿＿＿＿＿＿＿＿＿＿＿

＿＿＿＿＿＿＿＿＿＿＿＿＿＿＿＿＿＿＿＿＿＿＿＿＿＿＿＿＿＿＿＿＿＿＿＿＿＿

8. 请评价一下此书的优缺点：

＿＿＿＿＿＿＿＿＿＿＿＿＿＿＿＿＿＿＿＿＿＿＿＿＿＿＿＿＿＿＿＿＿＿＿＿＿＿

＿＿＿＿＿＿＿＿＿＿＿＿＿＿＿＿＿＿＿＿＿＿＿＿＿＿＿＿＿＿＿＿＿＿＿＿＿＿

　　姓名：　　　　性别：　　　年龄：

　　电话：　　　　E-mail：

　　地址：

图2 《欧阳询九成宫》局部欣赏

图 3 　《欧阳询九成宫》局部欣赏